4 심한 악필 : 부드럽고 예쁜 글씨

악필 고치는
손글씨 연습

책읽는달

❹ 심한 악필 : 부드럽고 예쁜 글씨

악필 고치는
손글씨 연습

악필? 그래도 한번은 멋지게 손글씨!
정자체, 필기체, 펜글씨로 연습?
개성 있는 나만의 글씨체로 예쁜 손글씨 완성

어느 회사에서 있었던 일입니다. 상사가 잠깐 나간 사이 전화가 걸려왔습니다. 한 신입사원이 전화를 대신 받아 전화를 건 사람의 이름과 전화번호를 적어 상사의 책상에 놓아드렸어요. 한 시간 후 사무실로 돌아온 상사는 책상 위에 놓인 메모지를 보며 고개를 갸우뚱했습니다.

글씨를 흘려 써서 '3'인지 '8'인지 전화번호도 헷갈리고, 전화를 요망한 상대방의 이름도 알아보기 힘들었습니다. 하는 수 없이 상사는 그 사원을 불렀지요. 자기가 쓴 메모지를 본 사원도 당황하며 대답했습니다.

"저도 제 글씨를 못 알아보겠어요. 죄송해요."

주변에 단정하지 않고 예쁘지 않은 글씨체 때문에 고민하시는 분들을 자주 볼 수 있습니다.

무엇보다 글씨를 잘 못 쓰는 이유는 예전처럼 글씨를 쓸 기회가 많이 줄어든 것이 영향이라고 할 수 있습니다. 또 바쁜 사회생활에 쫓겨서, 할 일도 많고 공부할 것들도 많아서, 시간에 쫓겨 차분히 글을 쓰고 이해할 시간이 부족한 것도 원인이라고 할 수 있습니다.

그러나 아이러니하게도 컴퓨터나 휴대폰으로 문서를 작성하고 글씨를 쓸 일이 별로 없는 요즘에 글씨를 잘 쓰고 싶어 하는 분들이 더 늘어나고 있습니다. 글씨교정학원의 경우 수강생이 두 배 이상 늘어난 곳도 있다고 합니다.

회사 생활을 할 때, 친구나 주변 사람에게 손으로 편지를 쓰거나 메모를 전달할 때, 시험에서 답안지를 작성할 때, 문서를 작성할 때 단정한 글씨는 위력을 발휘합니다. 만약 상사나 주변 사람이 내 글씨를 못 알아봐서 손해를 보거나, 무슨 글자인지 생각하느라 한참을 힘들어한다면 어떨까요? 또 다른 사람이 내 글씨를 못 알아봐서 오해가 생기거나, 무슨 글자인지를 번거롭게 다시 설명해야 한다면 어떨까요?

이처럼 글씨가 단정하지 않다면 읽는 사람이 잘못 알아보거나 내가 정성 들여 쓴 글이 잘못 평가될 수 있답니다.

그러므로 실력을 제대로 평가받고 싶다면, 경쟁력을 갖추고 싶은 분이라면 먼저 글씨 쓰기부터 차근차근 익히는 것이 중요합니다.

바르게, 효과적으로 글을 전달하기 위해서는 단정한 글씨가 중요합니다. 글 실력이 뛰어나든, 안 뛰어나든 글씨가 주는 강한 이미지 때문에 기억에 오래 남고 좋은 인상을 남길 수 있습니다.

이 책에서는 글씨가 악필이라 고민인 분, 좀 더 글씨를 예쁘게 쓰고 싶은 분, 처음 글씨 쓰기를 배우는 분들을 위해 좋아할 만한 단어와 명언, 명문장을 엄선해서 뽑았습니다.

《악필 고치는 손글씨 연습》이 글씨 쓰기 힘든 분들과 단정하고 예쁘게 글씨를 쓰고 싶은 분들에게 도움이 되길 바랍니다.

차례

예쁘고 단정한 글씨체 기쁨

귀엽고
부드러운 글씨체

악필의
글씨 교재는
다르다

글씨가 예쁘지 않거나, 다른 사람에게 보여주기 부끄러운 분들, 좀 더 쉽게 글씨를 배우고 싶으신 분들, 그리고 처음 손글씨를 배우시는 분들은 글씨 쓰기에 현명하게 접근해야 합니다. 기초부터 차근차근 밟아가야 하며 글씨체를 향상해 줄 나에게 맞는 교재를 잘 고르는 것도 좋은 방법입니다.

무턱대고 따라 쓰지 마세요
글씨를 잘 못 쓰거나 좀 더 잘 쓰고 싶은 분들이라면 무턱대고 쓰기 연습만 할 것이 아니라 글자의 모양, 주의할 글자 등을 확인하는 것이 포인트입니다. 글씨 모양을 익히고 난 후, 머릿속에 글자 모양을 그려보는 것도 방법이 됩니다.

단계별로, 재미있게 글씨 연습하세요
글씨가 안정적이지 않은 분이라면 단계별로 쓰는 것도 좋은 방법입니다.
이 책은 총 4단계로 구성되어 있어요. 모눈종이(방안지) 쓰기, 네모 칸 쓰기, 기준선에 맞게 쓰기, 자유롭게 쓰기 등 체계적으로 손글씨 연습을 하기 좋습니다.

많은 양을 하지 마세요
글씨 실력을 향상하기 위해 많은 양을 써서는 바람직하지 않습니다. 짧은 시간이더라도 집중하여 쓰기 연습을 하고, 연습 후에는 쉬는 시간을 갖거나 산책이나 취미 활동을 하도록 합니다.

내가 좋아하는, 나를 응원하는 문장으로 연습해요
손글씨 연습은 갑자기 많은 양을 연습하면 지루해지고 집중하기도 어렵습니다. 그래서 중도에 포기하기 쉽습니다. 그러므로 내 마음을 위로하는 글, 나를 응원하는 글, 나답게 사는 법을 알려 주는 명언, 일상생활과 인간관계에 도움이 되는 문장, 세계의 명작과 시 등등의 쓰기를 통해 글씨 연습 효과를 높이는 것이 좋습니다. 특별한 의미가 없는 단어와 문장을 되풀이하는 것보다 훨씬 더 쉽고 재미있는 글쓰기가 될 것입니다.

악필 고치는 손글씨 연습 3권
심한 악필 : 믿음직하고 단정한 글씨

심한 악필인 분들이나 좀 더 많이 쓰기 연습을 하길 원하는 분들에게 권합니다. 특히 믿음직하고 단정한 글씨체를 원하시는 분들에게 추천합니다. 이 책을 익힌 다음《악필 고치는 손글씨 연습 ① 믿음직하고 단정한 글씨》에 도전하세요.

악필 고치는 손글씨 연습 4권
심한 악필 : 부드럽고 예쁜 글씨

심한 악필인 분들이나 좀 더 많이 쓰기 연습을 하길 원하는 분들에게 권합니다. 특히 예쁘고 부드러운 글씨체를 원하시는 분들에게 추천해 드립니다. 이 책을 익힌 다음《악필 고치는 손글씨 연습 ② 부드럽고 예쁜 글씨》에 도전하세요.

악필 고치는 손글씨 연습 1권
믿음직하고 단정한 글씨

1권《악필 고치는 손글씨 연습 : 믿음직하고 단정한 글씨》편은 자음과 모음의 균형이 잘 이루어지고 바른 글씨체의 기본이 됩니다. 비즈니스와 공문서 등에 두루 쓰기 좋은 정자체로 단정하면서도 힘이 있어, 신뢰감과 정돈된 느낌을 줍니다.

또한 따라 쓰면 좋은 명언과 명문장들을 골라 실었습니다. 실생활과 마음 수양에 도움이 되는 보석 같은 명언과 명문장으로 구성했습니다.

악필 고치는 손글씨 연습 2권
부드럽고 예쁜 글씨

2권《악필 고치는 손글씨 연습 : 부드럽고 예쁜 글씨》편은 손글씨 특유의 자연스러움을 한껏 살렸으며 간결함이 돋보이면서 귀여우면서도 예쁜 손글씨의 느낌을 내는 데 좋습니다.

또한 사랑, 행복, 그리움에 관한 명언과 명문장들을 골라 실었습니다. 의미 없는 문장의 따라 쓰기가 아닌, 세계적 명시와 아름다운 우리나라의 시, 그리고 유명인들의 명언을 문장으로 구성했습니다.

이 책의 구성과 활용법

1 단계 모양에 주의하며 자음과 모음 쓰기

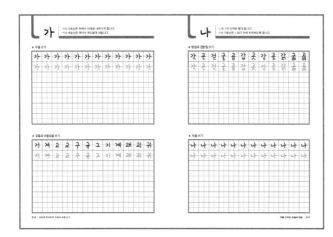

먼저 자음과 모음을 따라 쓰며 연습하세요.

그다음 모음과 이중모음, 받침과 겹받침을 따라 써 보세요.

기본적으로 익혀야 할 기본자와 어려운 글자는 모양에 맞게 요령 있게 쓰는 법을 별도로 알려줍니다. 요령을 알면 쉽고 재미있게 글씨체를 향상할 수 있어요.

2 단계 내 마음을 표현하는, 행운을 불러오는 예쁘고 귀여운 글씨

방안지 모양의 모눈 칸을 따라 두 글자, 세 글자, 네 글자 등 체계적으로 글씨를 연습하기 좋습니다. 내 마음을 표현하는 단어를 따라 쓰며 예쁘고 단정한 글씨체를, 행운과 행복을 불러오는 단어를 쓰며 귀엽고 부드러운 글씨체를 연습할 수 있습니다.

3 ^{단계} 인간관계에 도움이 되는 인사말과 감사 문구 쓰기

네모 칸을 따라 열 글자 이내의 문장을 연습하기 좋습니다. 언제나 고마운 분, 소중한 내 친구, 사랑으로 이끌어 주시길 등 인간관계에 도움이 되는 인사말과 감사 말을 따라 쓰며 주변 사람들에게 내 마음을 예쁘게 전해 보세요. 그리고 빛나고 아름답길, 앞날을 축복해 등 나에게 보내는, 나를 응원하는 문장을 따라 쓰며 순간순간 행복과 만족을 느끼며 마음의 힘을 튼튼히 키워 보아요.

따라 쓰며 나만의 손글씨 완성하기 4 ^{단계}

짧은 문장과 긴 문장을 따라 쓰며 예쁜 글씨체를 완성할 수 있습니다. 줄선을 따라 《빨간 머리 앤》 등 세계 명작 속 나를 사랑하는 문장과 나답게 사는 데 도움이 되는 글귀를 따라 써 보세요. 그다음 줄선을 탈피하여 화나고 속상한 마음을 다스리는 데 도움 되는 철학자 조언과 윤동주 시인의 시를 자유롭게 써 보세요.

깔끔하지만 딱딱하지 않고
귀엽지만 유치하지 않은 글씨체로,
사랑스러운 느낌을 준다.
장식적인 요소를 제거하고
군더더기가 없어 쓰면서
익히기에 좋다. 획과 획이 부드럽고
안정적이므로 단정하면서도 예쁜
글씨를 쓸 수 있는 장점이 있다.

사랑한다는 것은 우리가

서로 마주 보는 것이 아니라

함께 같은 방향을

바라보는 것이다.

예쁘고
단정한 글씨체

귀엽고
부드러운 글씨체

따라 쓰며 손글씨도 익히고
내 마음도 위로받으세요

'세계 명작 속 내가 사랑한 명문장'을 따라 쓰며 사랑할 때 느끼는 소중한 감정을 차곡차곡 쌓아 보고, 사랑하는 이에게 내 마음을 예쁘게 전해 보세요. 《빨간 머리 앤》, 《작은 아씨들》, 《키다리 아저씨》 등을 따라 쓰며 행복과 감사의 글을 마음에 새기며 행복을 길어 올려 보아요.

'화나고 속상한 나를 위한 철학자 세네카 명언'을 따라 쓰며 힘들고 속상한 마음을 위로받으세요. 화나고 속상한 마음에 공감을, 견디는 삶에 힘을 보내며, 따스한 커피 한 잔과 같은 문장을 건넵니다.

1단계

모양에 주의하며
자음과 모음 쓰기

- 기본 자음과 모음 쓰기
- 자음 쓰기
- 모음과 이중모음 쓰기
- 받침과 겹받침 쓰기

기본 자음과 모음 쓰기

❶ 자음 쓰기

ㄱ	ㄱ					ㄴ	ㄴ				
ㄷ	ㄷ					ㄹ	ㄹ				
ㅁ	ㅁ					ㅂ	ㅂ				
ㅅ	ㅅ					ㅇ	ㅇ				
ㅈ	ㅈ					ㅊ	ㅊ				
ㅋ	ㅋ					ㅌ	ㅌ				
ㅍ	ㅍ					ㅎ	ㅎ				

❷ 쌍자음 쓰기

ㄲ	ㄲ				ㄲ	ㄲ			
ㄸ	ㄸ				ㄸ	ㄸ			
ㅃ	ㅃ				ㅃ	ㅃ			
ㅆ	ㅆ				ㅆ	ㅆ			
ㅉ	ㅉ				ㅉ	ㅉ			

❸ 겹받침 쓰기

ㄳ	ㄳ				ㄵ	ㄵ			

❸ 겹받침 쓰기

ㄴㅎ	ㄴㅎ						ㄹㄱ	ㄹㄱ					
ㄹㅁ	ㄹㅁ						ㄹㅂ	ㄹㅂ					
ㄹㅅ	ㄹㅅ						ㄹㅌ	ㄹㅌ					
ㄹㅍ	ㄹㅍ						ㄹㅎ	ㄹㅎ					
ㅂㅅ	ㅂㅅ												

❹ 모음과 이중모음 쓰기

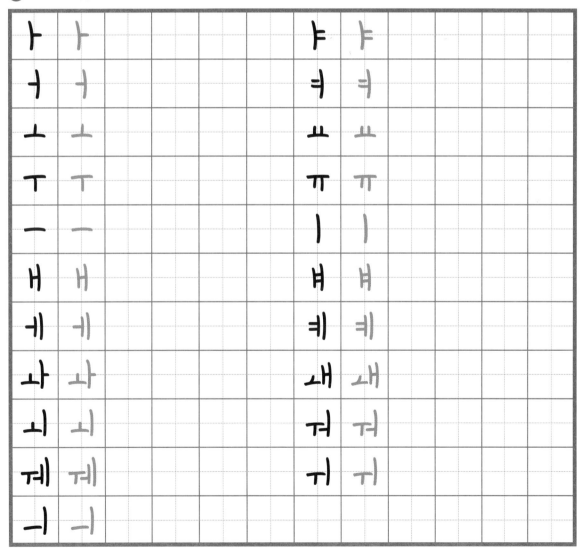

ㄱ의 가로선은 위에서 아래로 내려가게 합니다.
ㄱ의 세로선은 꺾어서 부드럽게 내립니다.

● 자음 쓰기

가	가	가	가	가	가	가	가	가	가	가	가
가	가	가	가	가	가	가	가	가	가	가	가

● 모음과 이중모음 쓰기

거	겨	고	교	구	규	그	기	계	괘	괴	귀
거	겨	고	교	구	규	그	기	계	괘	괴	귀

나

ㄴ과 ㅏ의 간격은 좁게 합니다.
ㅏ의 가로선은 ㄴ보다 위에 위치하도록 합니다.

● 받침과 겹받침 쓰기

각	곤	걸	굴	곰	갑	곳	강	곷	갊	굶	곯
각	곤	걸	굴	곰	갑	곳	강	곷	갊	굶	곯

● 자음 쓰기

나	나	나	나	나	나	나	나	나	나	나	나
나	나	나	나	나	나	나	나	나	나	나	나

남

ㅏ의 가로선은 가운데보다 아래에 위치하도록 합니다.
ㅁ의 네모는 부드럽게 그립니다.

● 모음과 이중모음 쓰기

나	너	녀	노	뇨	누	뉴	느	니	네	뇌	뉘
나	너	녀	노	뇨	누	뉴	느	니	네	뇌	뉘

● 받침과 겹받침 쓰기

낙	논	눌	남	눕	낫	농	낮	낯	넣	넋	낡
낙	논	눌	남	눕	낫	농	낮	낯	넣	넋	낡

다

ㄷ의 위 가로선은 왼쪽으로 나오게 긋습니다.
ㅏ의 위는 왼쪽으로 약간 기울어지게 합니다.

● 자음 쓰기

다	다	다	다	다	다	다	다	다	다	다	다
다	다	다	다	다	다	다	다	다	다	다	다

● 모음과 이중모음 쓰기

더	뎌	도	됴	두	드	디	대	데	돼	되	뒤
더	뎌	도	됴	두	드	디	대	데	돼	되	뒤

라

ㄹ의 가로선들은 반듯하게 그리지 말고 약간 기울어지게 합니다.
ㄹ의 위 가로선과 아래 가로선의 길이에 주의합니다.

● 받침과 겹받침 쓰기

닥	돈	덜	담	둡	덧	당	덫	닿	닭	닮	둑
닥	돈	덜	담	둡	덧	당	덫	닿	닭	닮	둑

● 자음 쓰기

라	라	라	라	라	라	라	라	라	라	라	라
라	라	라	라	라	라	라	라	라	라	라	라

람

ㄹ의 맨 아래 가로선은 위로 향하도록 합니다.
ㅁ의 네모는 빈 곳이 없도록 하되, 아래는 좀 더 폭을 좁혀 씁니다.

● 모음과 이중모음 쓰기

랴	러	려	로	료	루	류	르	리	래	레	뢰
랴	러	려	로	료	루	류	르	리	래	레	뢰

● 받침과 겹받침 쓰기

락	룬	렬	람	룹	랏	렁	룩	란	랄	룸	랑
락	룬	렬	람	룹	랏	렁	룩	란	랄	룸	랑

마

ㅁ의 네모는 부드럽게 그립니다.
ㅏ의 위는 약간 꺾이게 하고 가로선은 가운데에 긋습니다.

● 자음 쓰기

마	마	마	마	마	마	마	마	마	마	마	마
마	마	마	마	마	마	마	마	마	마	마	마

● 모음과 이중모음 쓰기

머	며	모	묘	무	뮤	므	미	매	메	뫼	뮈
머	며	모	묘	무	뮤	므	미	매	메	뫼	뮈

바

ㅂ의 네모는 빈 곳이 없도록 씁니다.
ㅏ의 위와 아래는 약간 왼쪽으로 치우치게 합니다.

● 받침과 겹받침 쓰기

막	문	맏	멀	뭄	맙	웃	멍	맞	못	맑	먹
막	문	맏	멀	뭄	맙	웃	멍	맞	못	맑	먹

● 자음 쓰기

바	바	바	바	바	바	바	바	바	바	바	바
바	바	바	바	바	바	바	바	바	바	바	바

빛

ㅊ의 윗점은 위에서 아래로 기울어지지 않게 가로로 긋습니다.
ㅈ의 세 번째 획은 두 번째 획과 비슷하게 합니다.

● 모음과 이중모음 쓰기

버	벼	보	부	뷰	브	비	배	베	봐	봬	뵈
버	벼	보	부	뷰	브	비	배	베	봐	봬	뵈

● 받침과 겹받침 쓰기

박	분	받	벌	밤	법	벗	붕	벚	빛	붉	밟
박	분	받	벌	밤	법	벗	붕	벚	빛	붉	밟

ㅅ의 각도에 유의합니다.
ㅏ는 위가 왼쪽으로 약간 치우치게 하되, 날카롭지 않게 내려씁니다.

● 자음 쓰기

사	사	사	사	사	사	사	사	사	사	사	사
사	사	사	사	사	사	사	사	사	사	사	사

● 모음과 이중모음 쓰기

샤	서	셔	소	쇼	수	슈	스	시	새	세	쇠
샤	서	셔	소	쇼	수	슈	스	시	새	세	쇠

 아

ㅇ은 아래를 더 넓게 그립니다.
ㅏ의 가로선은 중간쯤에 위치하도록 씁니다.

● 받침과 겹받침 쓰기

삭	순	숨	설	숨	섭	숫	상	숯	샅	숲	샀
삭	순	숨	설	숨	섭	숫	상	숯	샅	숲	샀

● 자음 쓰기

아	아	아	아	아	아	아	아	아	아	아	아
아	아	아	아	아	아	아	아	아	아	아	아

의

─는 ㅇ보다 더 길게 그립니다.
─와 ㅣ는 붙지 않도록 약간 떨어뜨려 줍니다.

● 모음과 이중모음 쓰기

야	어	여	오	요	우	유	으	이	왜	위	의
야	어	여	오	요	우	유	으	이	왜	위	의

● 받침과 겹받침 쓰기

악	운	울	움	업	웃	앙	앉	않	읽	억	온
악	운	울	움	업	웃	앙	앉	않	읽	억	온

ㄴ 자

ㅈ의 가로선은 기울어지지 않게 부드럽게 씁니다.
ㅅ 모양의 기울기에 유의합니다.

● 자음 쓰기

자	자	자	자	자	자	자	자	자	자	자	자
자	자	자	자	자	자	자	자	자	자	자	자

● 모음과 이중모음 쓰기

저	져	조	죠	주	쥬	즈	지	재	제	죄	쥐
저	져	조	죠	주	쥬	즈	지	재	제	죄	쥐

ㅊ의 윗점은 위에서 아래로 기울어지게 합니다.
ㅈ의 세 번째 획은 짧게 긋습니다.

● 받침과 겹받침 쓰기

작	준	절	줌	접	춧	장	젓	잖	적	손	잘
작	준	절	줌	접	춧	장	젓	잖	적	손	잘

● 자음 쓰기

차	차	차	차	차	차	차	차	차	차	차	차
차	차	차	차	차	차	차	차	차	차	차	차

착

ㅏ의 가로선은 가운데보다 아래에 위치하도록 합니다.
ㄱ의 가로선과 세로선은 반듯하게 긋습니다.

● 모음과 이중모음 쓰기

처	쳐	초	쵸	추	츄	츠	치	채	체	최	취
처	쳐	초	쵸	추	츄	츠	치	채	체	최	취

● 받침과 겹받침 쓰기

착	춘	출	참	첩	첫	충	찾	찬	찱	척	총
착	춘	출	참	첩	첫	충	찾	찬	찱	척	총

카

ㅋ의 위 가로선은 비스듬하게 씁니다.
ㅋ의 세로선은 기울어서 내리되, 각도에 유의합니다.

● 자음 쓰기

카	카	카	카	카	카	카	카	카	카	카	카
카	카	카	카	카	카	카	카	카	카	카	카

● 모음과 이중모음 쓰기

캬	커	켜	쿄	쿄	쿠	큐	크	키	콰	쾌	퀴
캬	커	켜	쿄	쿄	쿠	큐	크	키	콰	쾌	퀴

ㅌ의 첫 번째 가로선은 위에서 아래로 기울어지게 합니다.
ㅌ의 첫 번째 가로선과 두 번째 가로선은 공간이 떨어지게 그립니다.

● 받침과 겹받침 쓰기

칵	쿤	컬	쿰	컵	쿳	캉	컥	칸	쿨	컴	캅
칵	쿤	컬	쿰	컵	쿳	캉	컥	칸	쿨	컴	캅

● 자음 쓰기

타	타	타	타	타	타	타	타	타	타	타	타
타	타	타	타	타	타	타	타	타	타	타	타

탈

ㅌ의 두 번째 가로선은 바깥으로 조금 나오게 쓰면 더 멋스러워 보입니다.
ㄹ의 맨 아래 가로선은 아래에서 위로 향하도록 합니다.

● 모음과 이중모음 쓰기

탸	터	토	툐	투	튜	트	티	태	테	퇴	튀
탸	터	토	툐	투	튜	트	티	태	테	퇴	튀

● 받침과 겹받침 쓰기

탁	툰	탈	툼	텁	툿	탕	턱	탄	틸	탐	팅
탁	툰	탈	툼	텁	툿	탕	턱	탄	틸	탐	팅

파 ㅍ의 첫 번째 세로선이 아래 가로선과 닿지 않도록 합니다.
ㅍ의 두 번째 세로선을 기울어져서 그리면 더 예쁩니다.

● 자음 쓰기

파	파	파	파	파	파	파	파	파	파	파	파
파	파	파	파	파	파	파	파	파	파	파	파

● 모음과 이중모음 쓰기

퍼	펴	포	표	푸	퓨	프	피	패	페	폐	푀
퍼	펴	포	표	푸	퓨	프	피	패	페	폐	푀

 하

ㅎ의 윗점은 힘 있고 길게 그립니다.
ㅏ의 가로선은 윗점보다 짧게 하며 세로선의 기울기에 유의합니다.

● 받침과 겹받침 쓰기

팍	푼	풀	품	펍	풋	펑	팥	퍽	펀	필	펌
팍	푼	풀	품	펍	풋	펑	팥	퍽	펀	필	펌

● 자음 쓰기

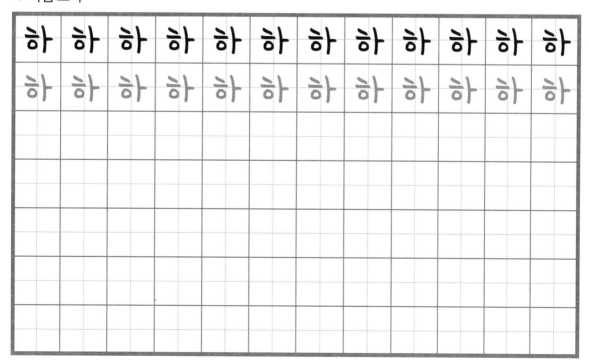

하	하	하	하	하	하	하	하	하	하	하	하
하	하	하	하	하	하	하	하	하	하	하	하

핥

ㄹ의 위 가로선과 아래 가로선의 길이에 주의합니다.
ㅌ의 첫 번째 가로선은 조금 더 길게 그려 바깥으로 나오게 합니다.

● 모음과 이중모음 쓰기

허	혀	호	효	후	휴	흐	히	화	회	휘	희
허	혀	호	효	후	휴	흐	히	화	회	휘	희

● 받침과 겹받침 쓰기

학	훈	훌	함	협	훗	헝	흙	핥	혁	힌	할
학	훈	훌	함	협	훗	헝	흙	핥	혁	힌	할

2단계

일상생활 속 내 마음을
표현하는 예쁜 글씨

● 모눈종이(방안지)에 두 글자 쓰기
● 모눈종이(방안지)에 세 글자 쓰기
● 모눈종이(방안지)에 네 글자 쓰기

모눈종이(방안지)에 두 글자 쓰기

사	랑	사	랑						
희	망	희	망						
감	동	감	동						
감	사	감	사						
기	쁨	기	쁨						
선	물	선	물						
만	족	만	족						

친	구	친	구						
칭	찬	칭	찬						
웃	음	웃	음						
존	중	존	중						
정	직	정	직						
신	뢰	신	뢰						
포	용	포	용						

관	계	관	계								
용	서	용	서								
다	정	다	정								
미	소	미	소								
인	내	인	내								
끈	기	끈	기								
격	려	격	려								

후	회	후	회								
실	수	실	수								
상	처	상	처								
좌	절	좌	절								
용	기	용	기								
미	안	미	안								
최	고	최	고								

행	복	행	복						
거	절	거	절						
편	안	편	안						
믿	음	믿	음						
양	보	양	보						
찬	성	찬	성						
포	용	포	용						

배	려	배	려						
정	직	정	직						
함	께	함	께						
소	통	소	통						
사	과	사	과						
이	해	이	해						
위	로	위	로						

모눈종이(방안지)에 세 글자 쓰기

참	사	랑	참	사	랑						
그	리	움	그	리	움						
쓸	쓸	함	쓸	쓸	함						
중	압	감	중	압	감						
두	려	움	두	려	움						
자	존	심	자	존	심						
반	가	움	반	가	움						

고	마	움	고	마	움						
외	로	움	외	로	움						
따	뜻	함	따	뜻	함						
당	당	함	당	당	함						
무	서	움	무	서	움						
서	운	함	서	운	함						
아	쉬	움	아	쉬	움						

반	가	워	반	가	워							
놀	라	워	놀	라	워							
좋	아	해	좋	아	해							
부	러	워	부	러	워							
싫	어	해	싫	어	해							
불	쌍	해	불	쌍	해							
섭	섭	해	섭	섭	해							

멋	져	요	멋	져	요							
미	워	요	미	워	요							
조	심	해	조	심	해							
축	하	해	축	하	해							
찡	해	요	찡	해	요							
설	레	요	설	레	요							
실	수	야	실	수	야							

모눈종이(방안지)에 네 글자 쓰기

사	랑	해	요	사	랑	해	요		
행	복	해	요	행	복	해	요		
용	서	해	요	용	서	해	요		
다	정	해	요	다	정	해	요		
후	회	해	요	후	회	해	요		
이	해	해	요	이	해	해	요		
미	안	해	요	미	안	해	요		

존	경	해	요	존	경	해	요		
반	했	어	요	반	했	어	요		
놀	랐	어	요	놀	랐	어	요		
편	안	해	요	편	안	해	요		
안	타	까	워	안	타	까	워		
불	쾌	해	요	불	쾌	해	요		
궁	금	해	요	궁	금	해	요		

난	처	해	요	난	처	해	요				
가	없	어	라	가	없	어	라				
부	러	워	요	부	러	워	요				
심	심	해	요	심	심	해	요				
속	상	해	요	속	상	해	요				
후	련	해	요	후	련	해	요				
우	울	해	요	우	울	해	요				

스	트	레	스	스	트	레	스				
콤	플	렉	스	콤	플	렉	스				
너	그	러	움	너	그	러	움				
부	끄	러	움	부	끄	러	움				
두	근	거	림	두	근	거	림				
아	름	다	움	아	름	다	움				
환	골	탈	퇴	환	골	탈	퇴				

3단계

인간관계에 도움이 되는
인사말과 감사 문구 쓰기

● 네모 칸에 열 글자 이내 쓰기

네모 칸에 열 글자 이내 쓰기

언	제	나		고	마	운		분		
언	제	나		고	마	운		분		

소	중	한		내		친	구		소	중	해
소	중	한		내		친	구		소	중	해

희	망	찬		한		해		희	망	차	다
희	망	찬		한		해		희	망	차	다

풍	성	한		수	확	풍	성	한		수	확
풍	성	한		수	확	풍	성	한		수	확

축		승	진		앞	날	의		행	복	
축		승	진		앞	날	의		행	복	

행	복	한		부	부	행	복	한		부	부
행	복	한		부	부	행	복	한		부	부

새	해		복		많	이		받	으	세	요
새	해		복		많	이		받	으	세	요

즐	거	운		한	가	위		되	시	길	
즐	거	운		한	가	위		되	시	길	

건	강	과		안	녕	을		빕	니	다	
건	강	과		안	녕	을		빕	니	다	

하	루	빨	리		쾌	차	하	세	요		
하	루	빨	리		쾌	차	하	세	요		

경	의	를		표	합	니	다		경	의	
경	의	를		표	합	니	다		경	의	

만	수	무	강	을		축	원	합	니	다	
만	수	무	강	을		축	원	합	니	다	

사	랑	으	로		이	끌	어		주	시	길
사	랑	으	로		이	끌	어		주	시	길

지	도		편	달		부	탁	드	립	니	다
지	도		편	달		부	탁	드	립	니	다

앞	으	로		잘		부	탁	드	립	니	다
앞	으	로		잘		부	탁	드	립	니	다

찾	아	뵙	지		못	해		죄	송	해	요
찾	아	뵙	지		못	해		죄	송	해	요

나	중	에		꼭		갚	을	게	요		
나	중	에		꼭		갚	을	게	요		

순	산	을		득	남	을		축	하	해	
순	산	을		득	남	을		축	하	해	

부	모	님		은	혜		감	사	드	려	요
부	모	님		은	혜		감	사	드	려	요

쾌	유	를		빌	어	요		쾌	유	를	
쾌	유	를		빌	어	요		쾌	유	를	

보	살	핌	에		감	사	드	려	요		
보	살	핌	에		감	사	드	려	요		

도	움		주	셔	서		감	사	드	려	요
도	움		주	셔	서		감	사	드	려	요

함	께	하	지		못	해		아	쉬	워	
함	께	하	지		못	해		아	쉬	워	

만	사	형	통	하	시	길		빌	어	요	
만	사	형	통	하	시	길		빌	어	요	

고	인	의		명	복	을		빕	니	다	
고	인	의		명	복	을		빕	니	다	

별	세	를		애	도	합	니	다		애	도
별	세	를		애	도	합	니	다		애	도

삼	가		조	의	를		표	합	니	다	
삼	가		조	의	를		표	합	니	다	

4단계

따라 쓰며 나만의
손글씨 완성하기

- 기준선에 맞게 짧은 문장 쓰기 : 세계 명작 속 내가 사랑한 명문장
- 글자선 따라 긴 문장 쓰기 : 화나고 속상한 나를 위한 철학자 세네카 명언

아주머니, 저는 이 여행을 즐겁게 하기로 마음먹었어요. 이제껏 겪어본 바에 따르면 무엇이든지 마음을 단단히 품으면 모두 즐겁게 할 수 있거든요. 물론 마음을 굳게 결심해야 하지만요.

<div align="right">

– 빨간 머리 앤

</div>

정말 황홀한 날이야! 이런 날에는 살아 있다는 것만으로도 행운이지 않니? 아직 태어나지 않아서 오늘을 느끼지 못한 사람들은 안타까워.

<div align="right">

– 빨간 머리 앤

</div>

다이애나에게 초콜릿을 나눠 준다면 제 초콜릿은 두 배로 맛있을 것 같아요. 다이애나에게 뭔가를 준다고 마음먹으니 정말 좋아요.

<div align="right">

– 빨간 머리 앤

</div>

집이 있고, 돌아가야 할 집이 있다는 것이 정말 좋아요. 저는 벌써 초록 지붕 집을 사랑하게 되었어요. 아, 저는 무척 기쁘고 만족해요.

<div align="right">

– 빨간 머리 앤

</div>

제가 살아 있다는 게 기쁘게 여겨져요. 정말 즐거운 세상이거든요. 만약 우리가 세상의 전부를 안다면 사는 게 절반도 흥미롭지 않을 거예요.

— 빨간 머리 앤

너는 최고가 되겠지만, 나는 오히려 멸시와 비웃음을 즐기면서 가장 행복한 삶을 살 거야.

— 작은 아씨들

힘들고 어려운 일은 내가 불평하지 않고 잘 데리고 다니는 법을 배우게 되면, 힘든 일이 스스로 넘어지거나, 내가 점차 개의치 않게 될 것이야.

— 작은 아씨들

버럭 화를 내는 것처럼 즉시 남을 용서하는 법을 배워야 해. 남을 용서함으로써 널 용서하는 것이야.

— 작은 아씨들

단지 돈과 재산 때문에 부자가 되는 것은 아니야. 가난하다고 조바심내고 애태우지 마. 가난이 진실을 사랑하는 사람을 위축시키는 일은 거의 없어.

<div align="right">– 작은 아씨들</div>

우린 그것을 가질 수 없으니, 투덜대지 말자. 우리에게 주어진 것을 어깨에 메고 즐겁게 전진하자.

<div align="right">– 작은 아씨들</div>

전 상상력을 갖는 게 중요하다고 생각해요. 상상력은 사람을 자상하고 호감 있게 해주니까요. 우리는 아이들이 상상력을 키울 수 있도록 격려해야 해요.

<div align="right">– 키다리 아저씨</div>

제 옷은 엷은 분홍색 비단에 크림색 레이스의 장식이에요. 그리고 제가 아저씨에게 비밀 하나 말할까요? 저는 예뻐요, 진짜랍니다.

<div align="right">– 키다리 아저씨</div>

우리는 즐거운 방학을 맞을 거예요. 멀리까지 산책도 하고 여유 시간엔 책을 읽을 거예요.

– 키다리 아저씨

절 여름에 유럽에 보내주겠다고 제안하시다니 너무나 친절하고 후한 말씀이에요. 저는 잠깐 좋은 제안이라고 생각했지만 갈 수가 없어요. 스스로 생활을 꾸려나가는 것을 해볼래요.

– 키다리 아저씨

기준선에 맞게 짧은 문장 쓰기 : 세계 명작 속 내가 사랑한 명문장

아주머니, 저는 이 여행을 즐겁게 하기로 마음

아주머니, 저는 이 여행을 즐겁게 하기로 마음

먹었어요. 이제껏 겪어본 바에 따르면 무엇이든지

먹었어요. 이제껏 겪어본 바에 따르면 무엇이든지

마음을 단단히 품으면 모두 즐겁게 할 수

마음을 단단히 품으면 모두 즐겁게 할 수

있거든요. 물론 마음을 굳게 결심해야 하지만요.

있거든요. 물론 마음을 굳게 결심해야 하지만요.

정말 황홀한 날이야! 이런 날에는 살아 있다는

정말 황홀한 날이야! 이런 날에는 살아 있다는

것만으로도 행운이지 않니? 아직 태어나지

것만으로도 행운이지 않니? 아직 태어나지

않아서 오늘을 느끼지 못한 사람들은 안타까워.

않아서 오늘을 느끼지 못한 사람들은 안타까워.

다이애나에게 초콜릿을 나눠 준다면 제

다이애나에게 초콜릿을 나눠 준다면 제

초콜릿은 두 배로 맛있을 것 같아요. 다이애나

초콜릿은 두 배로 맛있을 것 같아요. 다이애나

에게 뭔가를 준다고 마음먹으니 정말 좋아요.

에게 뭔가를 준다고 마음먹으니 정말 좋아요.

집이 있고, 돌아가야 할 집이 있다는 것이 정말

집이 있고, 돌아가야 할 집이 있다는 것이 정말

좋아요. 저는 벌써 초록 지붕 집을 사랑하게

좋아요. 저는 벌써 초록 지붕 집을 사랑하게

되었어요. 아, 저는 무척 기쁘고 만족해요.

되었어요. 아, 저는 무척 기쁘고 만족해요.

제가 살아 있다는 게 기쁘게 여겨져요. 정말

제가 살아 있다는 게 기쁘게 여겨져요. 정말

즐거운 세상이거든요. 만약 우리가 세상의 전부를

즐거운 세상이거든요. 만약 우리가 세상의 전부를

안다면 사는 게 절반도 흥미롭지 않을 거예요.

안다면 사는 게 절반도 흥미롭지 않을 거예요.

너는 최고가 되겠지만, 나는 오히려 멸시와

너는 최고가 되겠지만, 나는 오히려 멸시와

비웃음을 즐기면서 가장 행복한 삶을 살 거야.

비웃음을 즐기면서 가장 행복한 삶을 살 거야.

힘들고 어려운 일은 내가 불평하지 않고 잘

힘들고 어려운 일은 내가 불평하지 않고 잘

데리고 다니는 법을 배우게 되면, 힘든 일이 스스로

데리고 다니는 법을 배우게 되면, 힘든 일이 스스로

넘어지거나, 내가 점차 개의치 않게 될 것이야.

넘어지거나, 내가 점차 개의치 않게 될 것이야.

버럭 화를 내는 것처럼 즉시 남을 용서하는 법을

버럭 화를 내는 것처럼 즉시 남을 용서하는 법을

배워야 해. 남을 용서함으로써 널 용서하는 것이야.

배워야 해. 남을 용서함으로써 널 용서하는 것이야.

단지 돈과 재산 때문에 부자가 되는 것은 아니야.

단지 돈과 재산 때문에 부자가 되는 것은 아니야.

가난하다고 조바심내고 애태우지 마. 가난이 진실

가난하다고 조바심내고 애태우지 마. 가난이 진실

을 사랑하는 사람을 위축시키는 일은 거의 없어.

을 사랑하는 사람을 위축시키는 일은 거의 없어.

우린 그것을 가질 수 없으니, 투덜대지 말자. 우리

우린 그것을 가질 수 없으니, 투덜대지 말자. 우리

에게 주어진 것을 어깨에 메고 즐겁게 전진하자.

에게 주어진 것을 어깨에 메고 즐겁게 전진하자.

전 상상력을 갖는 게 중요하다고 생각해요. 상상력

전 상상력을 갖는 게 중요하다고 생각해요. 상상력

은 사람을 자상하고 호감 있게 해주니까요. 우리는

은 사람을 자상하고 호감 있게 해주니까요. 우리는

아이들이 상상력을 키울 수 있도록 격려해야 해요.

아이들이 상상력을 키울 수 있도록 격려해야 해요.

제 옷은 엷은 분홍색 비단에 크림색 레이스의

제 옷은 엷은 분홍색 비단에 크림색 레이스의

장식이에요. 그리고 제가 아저씨에게 비밀

장식이에요. 그리고 제가 아저씨에게 비밀

하나 말할까요? 저는 예뻐요, 진짜랍니다.

하나 말할까요? 저는 예뻐요, 진짜랍니다.

우리는 즐거운 방학을 맞을 거예요. 멀리까지

우리는 즐거운 방학을 맞을 거예요. 멀리까지

산책도 하고 여유 시간엔 책을 읽을 거예요.

산책도 하고 여유 시간엔 책을 읽을 거예요.

절 여름에 유럽에 보내주겠다고 제안하시다니

절 여름에 유럽에 보내주겠다고 제안하시다니

너무나 친절하고 후한 말씀이에요. 저는 잠깐

너무나 친절하고 후한 말씀이에요. 저는 잠깐

좋은 제안이라고 생각했지만 갈 수가 없어요.

좋은 제안이라고 생각했지만 갈 수가 없어요.

스스로 생활을 꾸려나가는 것을 해볼래요.

스스로 생활을 꾸려나가는 것을 해볼래요.

글자선 따라 긴 문장 쓰기 : 화나고 속상한 나를 위한 철학자 세네카 명언

어떠한 일이 너에게 다가와 너의 마음을

어떠한 일이 너에게 다가와 너의 마음을

힘들게 하는가? 그럴 때는 또 다른 좋은 것을

힘들게 하는가? 그럴 때는 또 다른 좋은 것을

배우도록 하고, 쓸데없이 헤매지 마라.

배우도록 하고, 쓸데없이 헤매지 마라.

> 어떠한 일이 너에게 다가와 너의 마음을
> 힘들게 하는가? 그럴 때는 또 다른 좋은 것을
> 배우도록 하고, 쓸데없이 헤매지 마라.

네가 받은 상처가 깊고 너무나 명확하더라도 절대

네가 받은 상처가 깊고 너무나 명확하더라도 절대

화내지 말라. 진실이 드러날 때까지 어느 정도 시간

화내지 말라. 진실이 드러날 때까지 어느 정도 시간

을 가져야 한다. 때가 되면 진실은 밝혀질 것이다.

을 가져야 한다. 때가 되면 진실은 밝혀질 것이다.

너는 너에게 당장 드러낼 장점이 많이 있음을 왜

너는 너에게 당장 드러낼 장점이 많이 있음을 왜

깨우치지 못하는가? 그런 장점이 많음에도 남에게

깨우치지 못하는가? 그런 장점이 많음에도 남에게

아부하거나 걱정을 많이 하며 하루하루 살겠는가?

아부하거나 걱정을 많이 하며 하루하루 살겠는가?

> 너는 너에게 당장 드러낼 장점이 많이 있음을 왜
> 깨우치지 못하는가? 그런 장점이 많음에도 남에게
> 아부하거나 걱정을 많이 하며 하루하루 살겠는가?

마음이 지나치게 약해서도 안 되며, 지나치게 독해

마음이 지나치게 약해서도 안 되며, 지나치게 독해

서도 안 된다. 전자는 너무 중심이 없고, 후자는 너무

서도 안 된다. 전자는 너무 중심이 없고, 후자는 너무

굳어 있다. 지혜로운 사람은 중도를 지켜야 한다.

굳어 있다. 지혜로운 사람은 중도를 지켜야 한다.

나에게 나쁜 말로, 그리고 나쁜 행동으로 화를

나에게 나쁜 말로, 그리고 나쁜 행동으로 화를

낸 사람들일지라도 그 사람이 화해할 조짐을

낸 사람들일지라도 그 사람이 화해할 조짐을

보이면 즉시 망설이지 말고 화를 참고 화해하라.

보이면 즉시 망설이지 말고 화를 참고 화해하라.

> 나에게 나쁜 말로, 그리고 나쁜 행동으로 화를
> 낸 사람들일지라도 그 사람이 화해할 조짐을
> 보이면 즉시 망설이지 말고 화를 참고 화해하라.

남의 나쁜 말이나 행동은 증오할 가치조차

남의 나쁜 말이나 행동은 증오할 가치조차

없다고 여기는 게 가장 좋다. 남을 향한 최고의

없다고 여기는 게 가장 좋다. 남을 향한 최고의

설욕은 복수할 쓸모조차 없다고 생각하는 것이다.

설욕은 복수할 쓸모조차 없다고 생각하는 것이다.

남이 나에게 피해를 주었는가? 그건 내가 아니라

남이 나에게 피해를 주었는가? 그건 내가 아니라

오히려 상대가 살필 문제다. 잠시 시간을 갖는다고

오히려 상대가 살필 문제다. 잠시 시간을 갖는다고

남을 벌할 수 있는 에너지까지 없어지지는 않는다.

남을 벌할 수 있는 에너지까지 없어지지는 않는다.

' 남이 나에게 피해를 주었는가? 그건 내가 아니라
오히려 상대가 살필 문제다. 잠시 시간을 갖는다고
남을 벌할 수 있는 에너지까지 없어지지는 않는다. '

만약 성공하지 못했더라도 불평하거나 중단하지

만약 성공하지 못했더라도 불평하거나 중단하지

마라. 네 행동이 올바르고 세상 이치에 어긋나지

마라. 네 행동이 올바르고 세상 이치에 어긋나지

않는다면 만족하고 그 경험을 소중히 여겨라.

않는다면 만족하고 그 경험을 소중히 여겨라.

스스로를 하인처럼 굴지 말고 남에게 인형처럼

스스로를 하인처럼 굴지 말고 남에게 인형처럼

함부로 부림을 당하지 말며, 현재의 내 삶을 몹시

함부로 부림을 당하지 말며, 현재의 내 삶을 몹시

불평하거나 미래에 대해 너무 걱정하지 마라.

불평하거나 미래에 대해 너무 걱정하지 마라.

> 스스로를 하인처럼 굴지 말고 남에게 인형처럼
> 함부로 부림을 당하지 말며, 현재의 내 삶을 몹시
> 불평하거나 미래에 대해 너무 걱정하지 마라.

조심해야 할 때는 조심하고 즐길 때는 즐겨라.

조심해야 할 때는 조심하고 즐길 때는 즐겨라.

다른 사람의 말이나 행동에 신경 쓰지 말고 너의

다른 사람의 말이나 행동에 신경 쓰지 말고 너의

개성과 보편적 원리와 흐름에 따라 전진하라.

개성과 보편적 원리와 흐름에 따라 전진하라.

전체적으로 둥글둥글하여
부드러운 느낌으로 자음은
반듯하면서도 각지지 않게 한다.
아기자기하고 귀여우면서도
정돈된 글씨체를 연습하기 좋다.
글자 모양이 둥글다는
점을 유념하며 쓴다.

꽃을 잊듯이 잊어버립시다.

한때, 훨훨 타오르던 불꽃을

잊듯이 영영 잊어버립시다.

예쁘고
단정한 글씨체

귀엽고
부드러운 글씨체

따라 쓰며 손글씨도 익히고
행복과 행운을 느껴보세요

'행운과 행복을 불러오는 귀여운 글씨'를 따라 쓰며 행운을 불러 모으세요. 내가 불행하다고 느꼈을 때, 부족하다고 생각될 때, 필사하는 글이 만족함을 느끼게 하고 행운을 끌어모을 수 있는 용기가 되고 나침반이 되기를 기원합니다.

'나다운, 나답게를 추구하는 나나족을 위한 짧은 문장'을 따라 쓰며 행복을 느끼며, 하루하루에 만족하며 살아요. 행복과 만족의 글을 마음에 새기며 인생의 반짝이는 통찰을 느껴보세요.

'아름다운 청년 윤동주 시 쓰기'를 따라 쓰며 순수하고 소중한 감정을 차곡차곡 쌓아 보세요. 그리고 끝 갈 데 없는 외로움과 슬픔을 치유하세요.

1단계

모양에 주의하며
자음과 모음 쓰기

- 기본 자음과 모음 쓰기
- 모음과 이중모음 쓰기
- 자음 쓰기
- 받침과 겹받침 쓰기

기본 자음과 모음 쓰기

❶ 자음 쓰기

ㄱ	ㄱ					ㄴ	ㄴ				
ㄷ	ㄷ					ㄹ	ㄹ				
ㅁ	ㅁ					ㅂ	ㅂ				
ㅅ	ㅅ					ㅇ	ㅇ				
ㅈ	ㅈ					ㅊ	ㅊ				
ㅋ	ㅋ					ㅌ	ㅌ				
ㅍ	ㅍ					ㅎ	ㅎ				

❷ 쌍자음 쓰기

ㄲ	ㄲ					ㄲ	ㄲ				
ㄸ	ㄸ					ㄸ	ㄸ				
ㅃ	ㅃ					ㅃ	ㅃ				
ㅆ	ㅆ					ㅆ	ㅆ				
ㅉ	ㅉ					ㅉ	ㅉ				

❸ 겹받침 쓰기

ㄱㅅ	ㄱㅅ					ㄴㅈ	ㄴㅈ				

3 겹받침 쓰기

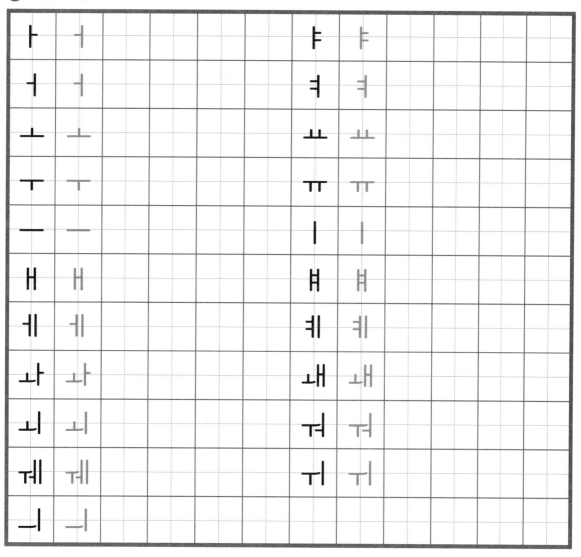

ᆭ	ᆭ					ᆰ	ᆰ				
ᆱ	ᆱ					ᆲ	ᆲ				
ᆳ	ᆳ					ᆴ	ᆴ				
ᆵ	ᆵ					ᆶ	ᆶ				
ᆹ	ᆹ										

4 모음과 이중모음 쓰기

ㅏ	ㅏ					ㅑ	ㅑ				
ㅓ	ㅓ					ㅕ	ㅕ				
ㅗ	ㅗ					ㅛ	ㅛ				
ㅜ	ㅜ					ㅠ	ㅠ				
ㅡ	ㅡ					ㅣ	ㅣ				
ㅐ	ㅐ					ㅒ	ㅒ				
ㅔ	ㅔ					ㅖ	ㅖ				
ㅘ	ㅘ					ㅙ	ㅙ				
ㅚ	ㅚ					ㅝ	ㅝ				
ㅞ	ㅞ					ㅟ	ㅟ				
ㅢ	ㅢ										

가

ㄱ의 가로선은 곧게 합니다.
ㄱ의 가로와 세로와 만나는 부분은 기울어져서 그립니다.

● 자음 쓰기

가	가	가	가	가	가	가	가	가	가	가	가
가	가	가	가	가	가	가	가	가	가	가	가

● 모음과 이중모음 쓰기

거	겨	고	교	구	규	그	기	계	괘	괴	귀
거	겨	고	교	구	규	그	기	계	괘	괴	귀

ㄴ은 부드럽게, 끝을 약간 올립니다.
ㅏ의 가로선은 가운데보다 위에 위치하도록 합니다.

● 받침과 겹받침 쓰기

각	곤	걷	굴	곰	깁	곳	강	곷	갉	굶	곯
각	곤	걷	굴	곰	깁	곳	강	곷	갉	굶	곯

● 자음 쓰기

나	나	나	나	나	나	나	나	나	나	나	나
나	나	나	나	나	나	나	나	나	나	나	나

ㄴ 낮

ㄴ과 ㅏ는 붙지 않도록 주의합니다.
ㅊ의 윗점은 반듯하게 내리되, ㅈ과 붙게 합니다.

● 모음과 이중모음 쓰기

냐	너	녀	노	뇨	누	뉴	느	니	네	뇌	뉘
냐	너	녀	노	뇨	누	뉴	느	니	네	뇌	뉘

● 받침과 겹받침 쓰기

낙	논	눌	남	눕	낫	농	낮	낯	넣	넋	낡
낙	논	눌	남	눕	낫	농	낮	낯	넣	넋	낡

다

ㄷ의 첫 번째 가로선은 더 나오게 긋습니다.
ㄷ은 각지지 않게 둥글게 그립니다.

● 자음 쓰기

다	다	다	다	다	다	다	다	다	다	다	다
다	다	다	다	다	다	다	다	다	다	다	다

● 모음과 이중모음 쓰기

더	뎌	도	됴	두	듀	드	디	대	데	되	뒤
더	뎌	도	됴	두	듀	드	디	대	데	되	뒤

라

ㄹ의 두 번째 가로선은 길게 나오도록 긋습니다.
ㄹ과 ㅏ의 간격에 유의합니다.

● 받침과 겹받침 쓰기

닥	돈	덜	담	둡	덧	당	덫	닿	닭	닮	둑
닥	돈	덜	담	둡	덧	당	덫	닿	닭	닮	둑

● 자음 쓰기

라	라	라	라	라	라	라	라	라	라	라	라
라	라	라	라	라	라	라	라	라	라	라	라

락

ㄹ의 세 번째 가로선은 부드럽게, 끝을 약간 올립니다.
ㄱ의 세로선은 왼쪽으로 약간 치우치도록 내립니다.

● 모음과 이중모음 쓰기

랴	러	려	로	료	루	류	르	리	래	레	뢰
랴	러	려	로	료	루	류	르	리	래	레	뢰

● 받침과 겹받침 쓰기

락	룬	럴	람	룹	랏	렁	룩	란	랄	룸	랑
락	룬	럴	람	룹	랏	렁	룩	란	랄	룸	랑

ㅁ은 세로로 길게 그립니다.
ㅁ은 가로선과 세로선이 붙게 합니다.

● 자음 쓰기

마	마	마	마	마	마	마	마	마	마	마	마
마	마	마	마	마	마	마	마	마	마	마	마

● 모음과 이중모음 쓰기

어	여	오	요	우	유	으	이	매	메	외	위
어	여	오	요	우	유	으	이	매	메	외	위

ㅂ의 세로선은 위는 좁게 아래는 넓게 그리면 예뻐 보입니다.
ㅁ은 반듯하게 긋지 말고 둥글게 말아 씁니다.

● 받침과 겹받침 쓰기

막	문	맏	멀	웅	맙	웃	멍	맞	웇	맑	먹
막	문	맏	멀	웅	맙	웃	멍	맞	웇	맑	먹

● 자음 쓰기

바	바	바	바	바	바	바	바	바	바	바	바
바	바	바	바	바	바	바	바	바	바	바	바

ㅂ

ㅏ의 가로선은 가운데쯤에 위치하도록 합니다.
ㄷ의 첫 번째 가로선은 더 나오게 긋습니다.

● 모음과 이중모음 쓰기

버	벼	보	부	뷰	브	비	배	베	봐	봬	뵈
버	벼	보	부	뷰	브	비	배	베	봐	봬	뵈

● 받침과 겹받침 쓰기

박	분	받	벌	밤	법	벗	붕	벚	빛	붉	밟
박	분	받	벌	밤	법	벗	붕	벚	빛	붉	밟

사

ㅅ의 각도에 유의합니다.
ㅏ는 부드럽게 내려씁니다.

● 자음 쓰기

사	사	사	사	사	사	사	사	사	사	사	사
사	사	사	사	사	사	사	사	사	사	사	사

● 모음과 이중모음 쓰기

샤	서	셔	소	쇼	수	슈	스	시	새	세	쇠
샤	서	셔	소	쇼	수	슈	스	시	새	세	쇠

아

ㅇ은 둥근 모양으로 합니다.
ㅏ의 가로선은 중간 부분보다 더 위쪽에 긋습니다.

● 받침과 겹받침 쓰기

삭	순	숟	설	숨	섭	숫	상	숯	샅	숲	샀
삭	순	숟	설	숨	섭	숫	상	숯	샅	숲	샀

● 자음 쓰기

아	아	아	아	아	아	아	아	아	아	아	아
아	아	아	아	아	아	아	아	아	아	아	아

ㄴ은 부드럽게, 끝을 약간 올립니다.
ㅗ에서 윗점은 직선으로 바르게 내립니다.

● 모음과 이중모음 쓰기

야	어	여	오	요	우	유	으	이	왜	위	의
야	어	여	오	요	우	유	으	이	왜	위	의

● 받침과 겹받침 쓰기

악	운	울	움	업	웃	앙	앉	않	읽	억	온
악	운	울	움	업	웃	앙	앉	않	읽	억	온

자

ㅈ의 가로선은 힘차게 곧게 그립니다.
ㅈ의 아래는 ㅅ 모양으로 쓰되, 각도에 유의합니다.

● 자음 쓰기

자	자	자	자	자	자	자	자	자	자	자	자
자	자	자	자	자	자	자	자	자	자	자	자

● 모음과 이중모음 쓰기

저	져	조	죠	주	쥬	즈	지	재	제	죄	쥐
저	져	조	죠	주	쥬	즈	지	재	제	죄	쥐

ㅈ과 비슷한 모양으로 씁니다.
ㅊ의 윗점은 반듯하게 내리되, ㅈ과 붙게 합니다.

● 받침과 겹받침 쓰기

작	준	절	중	접	줏	장	젖	잖	적	존	잘
작	준	절	중	접	줏	장	젖	잖	적	존	잘

● 자음 쓰기

차	차	차	차	차	차	차	차	차	차	차	차
차	차	차	차	차	차	차	차	차	차	차	차

ㄴ충

ㅊ의 윗점과 ㅜ의 세로선은 일직선이 되도록 나란히 긋습니다.
ㅇ은 가로로 길게 그립니다.

● 모음과 이중모음 쓰기

처	쳐	초	쵸	추	츄	츠	치	채	체	최	취
처	쳐	초	쵸	추	츄	츠	치	채	체	최	취

● 받침과 겹받침 쓰기

착	춘	출	참	첩	첫	충	찾	찮	찱	척	총
착	춘	출	참	첩	첫	충	찾	찮	찱	척	총

ㄴ 카

ㅋ의 위 가로선과 아래 가로선의 길이는 비슷하게 합니다.
ㅋ의 위 가로선과 세로선은 한 번에 연결하여 내립니다.

● 자음 쓰기

카	카	카	카	카	카	카	카	카	카	카	카
카	카	카	카	카	카	카	카	카	카	카	카

● 모음과 이중모음 쓰기

캬	커	켜	코	쿄	쿠	큐	크	키	콰	쾌	퀴
캬	커	켜	코	쿄	쿠	큐	크	키	콰	쾌	퀴

ㄴ 타

ㅌ의 첫 번째 가로선은 바깥으로 나가도록 합니다.
ㅌ의 맨 아래 가로선은 약간 위로 향하게 말아 올립니다.

● 받침과 겹받침 쓰기

칵	쿤	컬	쿰	컵	쿳	캉	컥	칸	쿨	컴	캅
칵	쿤	컬	쿰	컵	쿳	캉	컥	칸	쿨	컴	캅

● 자음 쓰기

타	타	타	타	타	타	타	타	타	타	타	타
타	타	타	타	타	타	타	타	타	타	타	타

텁

ㅂ의 네모는 빈 곳이 없도록 합니다.
ㅂ은 위는 좁게 아래는 넓게 그리면 예뻐 보입니다.

● 모음과 이중모음 쓰기

탸	터	토	툐	투	튜	트	티	태	퇘	퇴	튀
탸	터	토	툐	투	튜	트	티	태	퇘	퇴	튀

● 받침과 겹받침 쓰기

탁	툰	탈	툼	텁	툿	탕	턱	탄	틸	탐	팅
탁	툰	탈	툼	텁	툿	탕	턱	탄	틸	탐	팅

표의 가로선과 세로선이 닿도록 씁니다.
표의 위 가로선은 반듯하게, 아래 가로선은 끝을 올리도록 합니다.

● 자음 쓰기

파	파	파	파	파	파	파	파	파	파	파	파
파	파	파	파	파	파	파	파	파	파	파	파

● 모음과 이중모음 쓰기

퍼	펴	포	표	푸	퓨	프	피	패	페	폐	푀
퍼	펴	포	표	푸	퓨	프	피	패	페	폐	푀

ㅗ에서 윗점은 직선으로 바르게 내립니다.
ㅇ의 모양은 동그랗고 넓게 그립니다.

● 받침과 겹받침 쓰기

팍	푼	풀	품	펍	풋	펑	팥	떡	펀	필	펌
팍	푼	풀	품	펍	풋	펑	팥	떡	펀	필	펌

● 자음 쓰기

하	하	하	하	하	하	하	하	하	하	하	하
하	하	하	하	하	하	하	하	하	하	하	하

ㅁ은 가로로 길게 그립니다.
ㅁ은 반듯하게 긋지 말고 부드럽고 둥글게 씁니다.

● 모음과 이중모음 쓰기

허	여	호	효	후	휴	흐	히	화	회	휘	희
허	여	호	효	후	휴	흐	히	화	회	휘	희

● 받침과 겹받침 쓰기

학	훈	훌	함	협	훗	형	흙	핥	헉	힌	할
학	훈	훌	함	협	훗	형	흙	핥	헉	힌	할

2단계

행운과 행복을
불러오는 귀여운 글씨

- 모눈종이(방안지)에 두 글자 쓰기
- 모눈종이(방안지)에 세 글자 쓰기
- 모눈종이(방안지)에 네 글자 쓰기

모눈종이(방안지)에 두 글자 쓰기

행	운	행	운								
기	회	기	회								
준	비	준	비								
성	공	성	공								
마	법	마	법								
우	정	우	정								
개	성	개	성								

꽃	길	꽃	길								
아	침	아	침								
배	짱	배	짱								
비	전	비	전								
지	혜	지	혜								
연	인	연	인								
판	단	판	단								

전	략	전	략									
가	능	가	능									
완	벽	완	벽									
약	속	약	속									
실	현	실	현									
가	족	가	족									
전	진	전	진									

뚝	심	뚝	심									
결	단	결	단									
다	름	다	름									
솔	직	솔	직									
시	작	시	작									
선	택	선	택									
휴	가	휴	가									

가	치	가	치							
나	눔	나	눔							
조	절	조	절							
치	유	치	유							
정	의	정	의							
집	중	집	중							
휴	식	휴	식							

변	화	변	화							
애	인	애	인							
결	실	결	실							
낙	관	낙	관							
최	선	최	선							
단	순	단	순							
원	칙	원	칙							

모눈종이(방안지)에 세 글자 쓰기

평	상	심	평	상	심			
창	의	력	창	의	력			
도	전	장	도	전	장			
생	명	력	생	명	력			
디	테	일	디	테	일			
통	찰	력	통	찰	력			
집	중	력	집	중	력			

새	로	움	새	로	움			
자	신	감	자	신	감			
차	별	화	차	별	화			
정	체	성	정	체	성			
결	속	력	결	속	력			
책	임	감	책	임	감			
에	너	지	에	너	지			

괜	찮	다	괜	찮	다						
정	겨	워	정	겨	워						
훈	훈	해	훈	훈	해						
포	근	해	포	근	해						
소	중	해	소	중	해						
흐	뭇	해	흐	뭇	해						
벅	차	다	벅	차	다						

잠	재	력	잠	재	력						
가	능	성	가	능	성						
전	환	점	전	환	점						
추	진	력	추	진	력						
호	기	심	호	기	심						
적	응	력	적	응	력						
참	모	습	참	모	습						

모눈종이(방안지)에 네 글자 쓰기

동	기	부	여	동	기	부	여			
인	간	관	계	인	간	관	계			
황	금	열	쇠	황	금	열	쇠			
우	선	순	위	우	선	순	위			
존	재	가	치	존	재	가	치			
행	복	지	수	행	복	지	수			
순	조	로	움	순	조	로	움			

환	골	탈	퇴	환	골	탈	퇴			
낙	관	론	자	낙	관	론	자			
신	속	정	확	신	속	정	확			
자	유	시	간	자	유	시	간			
유	비	무	환	유	비	무	환			
대	기	만	성	대	기	만	성			
프	로	포	즈	프	로	포	즈			

행	운	가	득	행	운	가	득				
행	복	키	움	행	복	키	움				
축	복	기	원	축	복	기	원				
산	뜻	하	다	산	뜻	하	다				
상	쾌	하	다	상	쾌	하	다				
상	큼	하	다	상	큼	하	다				
훈	훈	하	다	훈	훈	하	다				

응	원	하	다	응	원	하	다				
수	고	했	어	수	고	했	어				
부	자	되	자	부	자	되	자				
뿌	듯	하	다	뿌	듯	하	다				
성	공	하	자	성	공	하	자				
밀	어	주	자	밀	어	주	자				
대	박	나	자	대	박	나	자				

3단계

나다운, 나답게를 추구하는
나나족을 위한 짧은 문장

● 네모 칸에 열 글자 이내 쓰기

네모 칸에 열 글자 이내 쓰기

성	공	과		건	투	성	공	과		건	투
성	공	과		건	투	성	공	과		건	투

합	격	을		기	원	해	합	격		기	원
합	격	을		기	원	해	합	격		기	원

화	목	한		가	정	화	목	한		가	정
화	목	한		가	정	화	목	한		가	정

더	욱		빛	나	고		아	름	답	길	
더	욱		빛	나	고		아	름	답	길	

소	원		성	취	하	자	소	원		성	취
소	원		성	취	하	자	소	원		성	취

은	총		가	득	하	길		은	총		
은	총		가	득	하	길		은	총		

앞	날	에		행	운	이		있	기	를	
앞	날	에		행	운	이		있	기	를	

힘	차	게		나	아	가	길		힘	차	게
힘	차	게		나	아	가	길		힘	차	게

사	랑	과		축	복	이		깃	들	기	를
사	랑	과		축	복	이		깃	들	기	를

더		큰		영	광		있	기	를		
더		큰		영	광		있	기	를		

행	복	한		가	정		이	루	기	를	
행	복	한		가	정		이	루	기	를	

웃	음	과		기	쁨	이		넘	치	기	를
웃	음	과		기	쁨	이		넘	치	기	를

행	운	을		빌	어	행	운	을		빌	어
행	운	을		빌	어	행	운	을		빌	어

잘		마	무	리	하	자	잘		마	무	리
잘		마	무	리	하	자	잘		마	무	리

앞	날	을		축	복	해	앞	날		축	복
앞	날	을		축	복	해	앞	날		축	복

내	가		뭐		어	때	서	내	가		뭐
내	가		뭐		어	때	서	내	가		뭐

소	박	하	고		사	소	한		기	쁨	들
소	박	하	고		사	소	한		기	쁨	들

탐	험	하	고		꿈	꾸	며		발	견	해
탐	험	하	고		꿈	꾸	며		발	견	해

노	력	하	면		행	운	이		따	른	다
노	력	하	면		행	운	이		따	른	다

성	취	의		기	쁨	이		기	다	려	
성	취	의		기	쁨	이		기	다	려	

만	족	하	게		살	고		웃	어	라	
만	족	하	게		살	고		웃	어	라	

충	분	히		잘		해		왔	어	충	분
충	분	히		잘		해		왔	어	충	분

바	라	는		대	로		이	루	어	져	라
바	라	는		대	로		이	루	어	져	라

한		번	뿐	인		인	생		즐	겁	게
한		번	뿐	인		인	생		즐	겁	게

매	일		새	롭	고		행	복	하	자	
매	일		새	롭	고		행	복	하	자	

오	늘	도		내	일	도		기	쁨		
오	늘	도		내	일	도		기	쁨		

미	래	는		축	복	으	로		가	득	
미	래	는		축	복	으	로		가	득	

4단계

따라 쓰며 나만의
손글씨 완성하기

● 기준선에 맞게 짧은 문장 쓰기 : 나나족을 위한 명언과 명문장

● 자유롭게 긴 문장 쓰기 : 아름다운 청년 윤동주 시 쓰기

너 자신의 생각을 주장하라. 절대 남을 따라 하지 말라. 자기 재능을 그간 쌓아온 능력과 더불어 발휘하라.

– 랄프 왈도 에머슨

신은 평범한 사람을 좋아한다. 그것이 바로 신께서 평범한 사람을 많이 창조한 이유이다.

– 에이브러햄 링컨

사람들이 성공했다고 생각하고 예찬하는 삶은 오직 하나뿐이다. 왜 다른 인생을 희생하면서까지 한 가지 삶을 숭배해야 하는가?

– 헨리 데이비드 소로우

여기저기 돌아다니지 말고, 다른 사람을 해치려 하지 말고, 무엇이든 얻은 것으로 만족하고, 온갖 어려움을 이겨 두려움 없이 무소의 뿔처럼 혼자서 가라.

– 숫타니파타

부를 필요로 하지 않는 사람이 부를 가장 만끽한다.

– 랄프 왈도 에머슨

존재하는 모든 훌륭한 것은 독창성의 결실이다.

– 존 스튜어트 밀

나는 자신이 사는 곳을 자랑스럽게 생각하는 사람을 보길 원한다. 그 지역 또한 그를 자랑스러워하는 모습을 보면 좋겠다.

– 에이브러햄 링컨

간소하고 또 소박하라. 하루에 세 번을 먹는 대신 꼭 필요할 때 한 번만 먹어라. 백 가지 요리를 다섯 가지로 줄여라. 다른 것들도 이처럼 줄여라.

– 헨리 데이비드 소로우

빈곤은 빈곤하다고 느끼는 곳에 존재한다.

– 랄프 왈도 에머슨

돈이 필요하지 않은 것처럼 일하라. 한 번도 상처받은 적이 없는 것처럼 사랑하라. 그리고 아무도 보고 있지 않은 것처럼 춤춰라.

– 마크 트웨인

먼저 자기를 귀중히 여겨라. 그러면 다른 것은 따라온다. 자기를 소중히 하는 사람은 다른 사람을 위해 살지 않는다.

– 프리드리히 니체

기회가 오지 않는다고 불평하지 마라. 나는 적군이 쳐들어와 나라가 위험해진 후 마흔일곱에 제독이 되었다.

– 이순신

행복의 비결은 포기해야 할 것을 포기하는 것이다.

– 앤드루 카네기

후회해서는 안 된다. 후회는 처음의 어리석음에다가 다른 어리석음을 합치는 일이라고 스스로를 설득하라. 어떤 것에 실패했다면 이번에는 무엇으로 성공할지 생각하라.

– 프리드리히 니체

사교성은 인간의 가장 경멸스럽고 한심한 모습이다. 마치 양의 무리처럼 이유도 모른 채 서로를 따라 하는 모습을 보라.

– 헨리 데이비드 소로우

나이는 나이 자체가 문제가 아니라, 마음의 문제이다. 당신이 무방하다면 절대로 문제 될 것
이 없다.

– 마크 트웨인

이 세상에 규칙이란 없다. 우리는 무언가 실현하기 위해 노력하고 있을 뿐이다.

– 토머스 에디슨

항상 행복하고 지혜로운 사람이 되려면 자주 변화해야 한다.

– 공자

기준선에 맞게 짧은 문장 쓰기 : 나나족을 위한 명언과 명문장

너 자신의 생각을 주장하라. 절대 남을 따라 하지

너 자신의 생각을 주장하라. 절대 남을 따라 하지

말라. 자기 재능을 그간 쌓아온 능력과 더불어

말라. 자기 재능을 그간 쌓아온 능력과 더불어

발휘하라. 신은 평범한 사람을 좋아한다. 그것이

발휘하라. 신은 평범한 사람을 좋아한다. 그것이

바로 신께서 평범한 사람을 많이 창조한 이유이다.

바로 신께서 평범한 사람을 많이 창조한 이유이다.

사람들이 성공했다고 생각하고 예찬하는

사람들이 성공했다고 생각하고 예찬하는

삶은 오직 하나뿐이다. 왜 다른 인생을 희생

삶은 오직 하나뿐이다. 왜 다른 인생을 희생

하면서까지 한 가지 삶을 숭배해야 하는가?

하면서까지 한 가지 삶을 숭배해야 하는가?

여기저기 돌아다니지 말고, 다른 사람을 해치려

여기저기 돌아다니지 말고, 다른 사람을 해치려

하지 말고, 무엇이든 얻은 것으로 만족하고, 온갖

하지 말고, 무엇이든 얻은 것으로 만족하고, 온갖

어려움을 이겨 두려움 없이 무소의 뿔처럼 혼자서

어려움을 이겨 두려움 없이 무소의 뿔처럼 혼자서

가라. 부를 필요로 하지 않는 사람이 부를 가장

가라. 부를 필요로 하지 않는 사람이 부를 가장

만끽한다. 존재하는 모든 훌륭한 것은 독창성의

만끽한다. 존재하는 모든 훌륭한 것은 독창성의

결실이다. 나는 자신이 사는 곳을 자랑스럽게

결실이다. 나는 자신이 사는 곳을 자랑스럽게

생각하는 사람을 보길 원한다. 그 지역 또한

생각하는 사람을 보길 원한다. 그 지역 또한

그를 자랑스러워하는 모습을 보면 좋겠다.

그를 자랑스러워하는 모습을 보면 좋겠다.

간소하고 또 소박하라. 하루에 세 번을 먹는 대신

간소하고 또 소박하라. 하루에 세 번을 먹는 대신

꼭 필요할 때 한 번만 먹어라. 백 가지 요리를 다섯

꼭 필요할 때 한 번만 먹어라. 백 가지 요리를 다섯

가지로 줄여라. 다른 것들도 이처럼 줄여라.

가지로 줄여라. 다른 것들도 이처럼 줄여라.

빈곤은 빈곤하다고 느끼는 곳에 존재한다.

빈곤은 빈곤하다고 느끼는 곳에 존재한다.

돈이 필요하지 않은 것처럼 일하라.

돈이 필요하지 않은 것처럼 일하라.

한 번도 상처받은 적이 없는 것처럼 사랑하라.

한 번도 상처받은 적이 없는 것처럼 사랑하라.

그리고 아무도 보고 있지 않은 것처럼 춤춰라.

그리고 아무도 보고 있지 않은 것처럼 춤춰라.

먼저 자기를 귀중히 여겨라. 그러면 다른 것은

먼저 자기를 귀중히 여겨라. 그러면 다른 것은

따라온다. 자기를 소중히 하는 사람은 다른

따라온다. 자기를 소중히 하는 사람은 다른

사람을 위해 살지 않는다. 기회가 오지 않는다고

사람을 위해 살지 않는다. 기회가 오지 않는다고

불평하지 마라. 나는 적군이 쳐들어와 나라가

불평하지 마라. 나는 적군이 쳐들어와 나라가

위험해진 후 마흔일곱에 제독이 되었다. 행복의

위험해진 후 마흔일곱에 제독이 되었다. 행복의

비결은 포기해야 할 것을 포기하는 것이다.

비결은 포기해야 할 것을 포기하는 것이다.

후회해서는 안 된다. 후회는 처음의 어리석음

후회해서는 안 된다. 후회는 처음의 어리석음

에다가 다른 어리석음을 합치는 일이라고

에다가 다른 어리석음을 합치는 일이라고

스스로를 설득하라. 어떤 것에 실패했다면

스스로를 설득하라. 어떤 것에 실패했다면

이번에는 무엇으로 성공할지 생각하라.

이번에는 무엇으로 성공할지 생각하라.

사교성은 인간의 가장 경멸스럽고 한심한

사교성은 인간의 가장 경멸스럽고 한심한

모습이다. 마치 양의 무리처럼 이유도 모른 채

모습이다. 마치 양의 무리처럼 이유도 모른 채

서로를 따라 하는 모습을 보라. 나이는 나이 자체가

서로를 따라 하는 모습을 보라. 나이는 나이 자체가

문제가 아니라, 마음의 문제이다. 당신이

문제가 아니라, 마음의 문제이다. 당신이

무방하다면 절대로 문제 될 것이 없다. 이 세상에

무방하다면 절대로 문제 될 것이 없다. 이 세상에

규칙이란 없다. 우리는 무언가 실현하기 위해

규칙이란 없다. 우리는 무언가 실현하기 위해

노력하고 있을 뿐이다. 항상 행복하고 지혜로운

노력하고 있을 뿐이다. 항상 행복하고 지혜로운

사람이 되려면 자주 변화해야 한다.

사람이 되려면 자주 변화해야 한다.

자유롭게 긴 문장 쓰기 : 아름다운 청년 윤동주 시 쓰기

서 시

윤동주

죽는 날까지 하늘을 우러러
한 점 부끄럼이 없기를,
잎새에 이는 바람에도
나는 괴로워했다.
별을 노래하는 마음으로
모든 죽어가는 것을 사랑해야지
그리고 나한테 주어진 길을
걸어가야겠다.

오늘 밤에도 별이 바람에 스치운다.

자유롭게 긴 문장 쓰기 : 아름다운 청년 윤동주 시 쓰기

눈 감고 간다

윤동주

태양을 사모하는 아이들아
별을 사랑하는 아이들아

밤이 어두웠는데
눈감고 가거라.

가진바 씨앗을
뿌리면서 가거라.

발뿌리에 돌이 채이거든
감았던 눈을 왓작 떠라.

자유롭게 긴 문장 쓰기 : 아름다운 청년 윤동주 시 쓰기

새로운 길

윤동주

내를 건너서 숲으로
고개를 넘어서 마을로

어제도 가고 오늘도 갈
나의 길 새로운 길

민들레가 피고 까치가 날고
아가씨가 지나고 바람이 일고

나의 길은 언제나 새로운 길
오늘도…… 내일도……

내를 건너서 숲으로
고개를 넘어서 마을로

자유롭게 긴 문장 쓰기 : 아름다운 청년 윤동주 시 쓰기

바람이 불어

윤동주

바람이 어디로부터 불어와
어디로 불려가는 것일까

바람이 부는데
내 괴로움에는 이유가 없다.

내 괴로움에는 이유가 없을까

단 한 여자를 사랑한 일도 없다.
시대를 슬퍼한 일도 없다.

바람이 자꾸 부는데
내 발이 반석 위에 섰다.

강물이 자꾸 흐르는데
내 발이 언덕 위에 섰다.

자유롭게 긴 문장 쓰기 : 아름다운 청년 윤동주 시 쓰기

사랑스런 추억

윤동주

봄이 오던 아침, 서울 어느 조그만 정거장에서
희망과 사랑처럼 기차를 기다려

나는 플랫폼에 간신한 그림자를 떨어트리고
담배를 피웠다.

봄은 다 가고—— 동경 교외 어느 조용한 하숙방
에서, 옛 거리에 남은 나를 희망과 사랑처럼
그리워한다.

오늘도 기차는 몇 번이나 무의미하게 지나가고

오늘도 나는 누구를 기다려 정거장 가까운
언덕에서 서성거릴 게다.

—— 아아 젊음은 오래 거기 남아 있거라.

❹ 심한 악필 : 부드럽고 예쁜 글씨

악필 고치는
손글씨 연습

초판 1쇄 인쇄 : 2021년 9월 23일
초판 1쇄 발행 : 2021년 9월 30일

엮은이 : 손글씨연구회
펴낸이 : 문미화
펴낸곳 : 책읽는달
주 소 : 서울 서대문구 연희로 82, 브라운스톤연희 A동 301호
전 화 : 02)326-1961/02)326-0960
팩 스 : 02)6924-8439
블로그 : http://blog.naver.com/booknmoon2010
출판신고 : 2010년 11월 10일 제2016-000041호

ⓒ손글씨연구회, 2021

ISBN 979-11-85053-52-3 14640
ISBN 979-11-85053-29-5 (세트)